1 MONTH OF
FREE
READING

at
www.ForgottenBooks.com

By purchasing this book you are eligible for one month membership to ForgottenBooks.com, giving you unlimited access to our entire collection of over 1,000,000 titles via our web site and mobile apps.

To claim your free month visit:
www.forgottenbooks.com/free1260219

ISBN 978-0-365-56499-7
PIBN 11260219

CATALOGUE

DE

TABLEAUX

ANCIENS ET MODERNES

ŒUVRES REMARQUABLES

DE

Boilly, Both, Boucher, Calame, Van Daël, De Marne, Desportes, Héda, Heyden
Huysum, E. Isabey, Ch. Jacque, Lancret, Mieris, Ostade
Pynacker, Saint-Jean, Soolmaker, Stavéren, Téniers, Verboeckhoven
Wouvermans, Ziem, etc.

OBJETS D'ART

ET

D'AMEUBLEMENT

MARBRES, BRONZES

FAIENCES

Porcelaines et Émaux cloisonnés de la Chine

MEUBLES

DONT LA VENTE AURA LIEU

HOTEL DROUOT, SALLE N° 6

Le Samedi 22 Mai 1897, à 2 heures

COMMISSAIRE-PRISEUR

Mᵉ PAUL CHEVALLIER

10, rue de la Grange-Batelière, 10

EXPERTS

Pour les Objets d'art :	Pour les Tableaux :
MM. MANNHEIM PÈRE ET FILS	**MM. FÉRAL PÈRE ET FILS**
7, rue Saint-Georges, 7	54, Faubourg-Montmartre, 54

Chez lesquels se trouve le présent Catalogue

EXPOSITION PUBLIQUE

Le Vendredi 21 Mai 1897, de une heure et demie à cinq heures et demie

CONDITIONS DE LA VENTE

Elle sera faite *expressément* au comptant.

Les acquéreurs payeront *cinq pour cent* en sus des enchères.

L'exposition mettant le public à même de se rendre compte de l'état et de la nature des objets, aucune réclamation ne sera admise une fois l'adjudication prononcée.

Paris. — Imprimerie de l'Art, E. Moreau et Cie, 41, rue de la Victoire.

Boilly

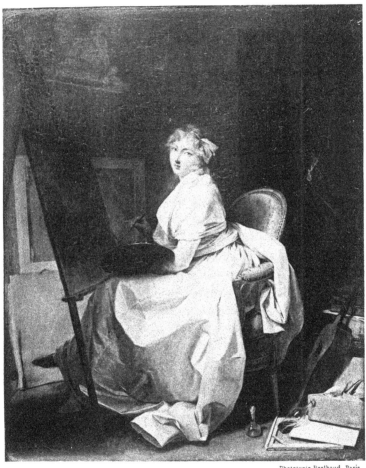

Phototypie Berthaud, Paris.

Van Dael

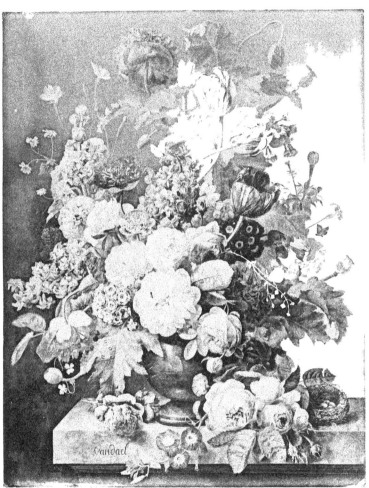

Vandael

Phototypie Berthaud, Paris

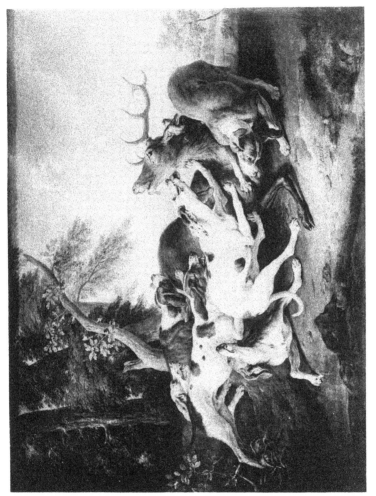

DÉSIGNATION DES OBJETS

TABLEAUX

BOILLY

(LOUIS)

1 — *La jeune artiste.*

 Vêtue d'une robe de soie blanche, elle est assise dans un fauteuil, devant son chevalet, et tient sa palette.

 Une guitare, une boite à couleurs et différents objets sont posés à terre.

 Charmant et gracieux tableau du maître, d'une très belle qualité et d'une parfaite conservation.

<div align="right">Bois. Haut., 50 cent.; larg., 40 cent.</div>

9.400

BONINGTON

(Attribué à)

2 — *Femme étendue à l'ombre de grands arbres.*

<div align="right">Toile. Haut., 18 cent.; larg., 12 cent.</div>

 (Vente Diaz.)

50

BOTH

(JAN)

3 — *Site d'Italie.*

Au premier plan, un chemin à travers des rochers auprès desquels un paysan cause avec une femme qui tient un enfant dans ses bras. Plus loin, la perspective d'une campagne formée de collines éclairées par le soleil couchant.

Signé à gauche.

Bois. Haut., 36 cent.; larg., 45 cent.

BREUGHEL DE VELOURS

4 — *Vue de Hollande.*

A gauche, un villageois puise de l'eau auprès d'une maison. A droite, un cheval à l'entrée d'un pont. Vers le fond, un village au bord d'une rivière.

Fin tableau sur cuivre.

Haut., 14 cent.; larg., 17 cent.

BOUCHER

(Attribué à F.)

5 — *Nymphes et amours.*

Assises sur des nuages, trois nymphes tiennent des guirlandes de fleurs et jouent avec des amours.

Gracieuse composition d'un charmant coloris.

Toile. Haut., 73 cent.; larg., 59 cent.

BOUCHER

(Attribué à F.)

6 — *Saint Jean adorant l'Enfant Jésus.*

Cadre Louis XV en bois sculpté.

Toile. Haut., 52 cent.; larg., 43 cent.

CALAME

7 — *Le Torrent.*

Il coule à travers des sapins, au pied de rochers escarpés.
Signé à droite et daté 1850.

4.100

Toile. Haut., 54 cent.; larg., 44 cent.

(*Vente Evrard.*)

CHWALA

(A.)

(DEUX PENDANTS)

8 — *Paysages avec marais.*

900

Toiles. Haut., 52 cent.; larg., 80 cent.

DAEL

(VAN)

9 — *Vase de fleurs.*

Des roses, des tulipes, des oreilles-d'ours, des pivots, etc., le tout dans un
vase posé sur une console de marbre où se trouvent un nid d'oiseaux, une
branche de rosier, des anémones et des volubilis.
Signé à gauche.

2.120

Toile. Haut., 88 cent.; larg., 70 cent.

DELEN

(VAN)

10 — *La Cour d'un Palais.*

Au centre, Achille et les filles de Nicomède.
Les figures qui animent cette composition architecturale paraissent être de
Diepenbeeck.

750

Toile. Haut., 1 m. 18 cent.; larg., 1 m. 65 cent.

DE MARNE

(LOUIS)

11 — *L'Abreuvoir.*

De nombreux villageois suivis de leurs troupeaux sont réunis auprès d'une fontaine.

Au centre, une jeune femme, montée sur un cheval blanc, cause avec un jeune homme.

A gauche, une paysanne porte un seau sur sa tête, un chien aboie auprès d'elle. Un mulet est chargé de paniers garnis de volaille.

Un paysan est assis à l'ombre de grands arbres.

A droite, une rivière se perd entre les coteaux.

Très beau tableau de l'artiste.

Bois. Haut., 38 cent.; larg., 54 cent.

DE MARNE

(LOUIS)

12 — *Le Pâturage.*

Des bestiaux se reposent dans une prairie, auprès d'une source où une vache se désaltère.

Bois. Haut., 43 cent.; larg., 52 cent.

DESPORTES

(FRANÇOIS)

13 — *Le Cerf mis bas par les chiens.*

L'animal vient de sortir du bois attaqué par la meute qui l'a abattu.

Important et beau tableau de l'artiste, signé et daté 1729.

Toile. Haut., 1 mètre; larg., 1 m. 32 cent.

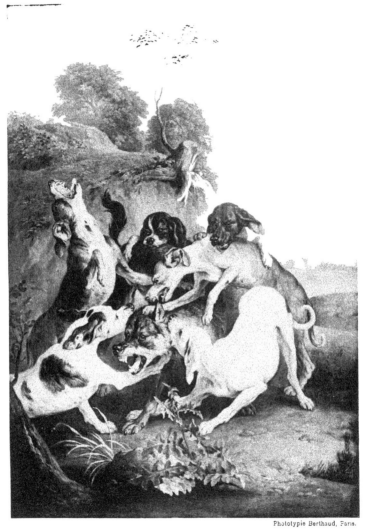

Phototypie Berthaud, Paris.

DESPORTES

14 — *Un loup attaqué par des chiens.*

Il est acculé auprès d'un talus où les chiens s'acharnent contre lui.
Plusieurs sont blessés.
Fond de paysage avec colline à l'horizon.

2,500

15 — *Gibier sous la garde de trois chiens.*

Une biche est attachée par une patte à un arbre avec un cor de chasse.
Très beaux tableaux de l'artiste provenant de la collection Laffitte.
Signés et datés 1729·

Toiles. Haut., 1 m. 12 cent.; larg., 78 cent.

2,500

DESPORTES

16 — *Fruits et gibier.*

Des pêches dans un plat d'argent posé sur une table de forme ronde où se
trouvent un lapin de garenne, des perdrix et des prunes violettes.

1,750

17 — *Le panier de prunes.*

Une bécasse, des figues posées sur leurs feuilles, etc. Roses à terre auprès
d'un panier de prunes violettes.
Signés.
Belle qualité du maître.

Toiles. Haut., 59 cent.; larg., 73 cent.

1,750

DIETRICH

18 — *Le Calvaire.*

Auprès du Christ en croix, la Vierge est debout sur la droite, soutenue par saint Jean. La Madeleine est agenouillée à gauche. Devant, les soldats à cheval.

Très bon tableau, d'une exécution ferme et lumineuse.

Bois. Haut.,.25 cent.; larg., 19 cent.

DROLLING

19 — *Intérieur rustique.*

Deux paysannes et un enfant auprès d'une porte ouverte. Au premier plan, un jeune garçon joue avec une chaise de paille.

Dans le fond, une femme fait sécher du linge devant une cheminée.

Signé et daté 1803.

Bois. Haut., 26 cent.; larg., 24 cent.

ELIAERTS

(J. F.)

20 — *Fleurs et fruits sur une console de marbre.*

Signé à gauche.

Toile. Haut., 72 cent.; larg., 53 cent.

FICHEL

21 — *Le Concert.*

Une jeune femme, vêtue d'une robe de satin blanc en partie couverte d'un manteau de soie bleue, est assise sur un canapé. A gauche, deux musiciens jouent l'un du violon et l'autre de la basse.

Au second plan, une soubrette apporte des rafraîchissements.

Signé à gauche.

Bois. Haut., 21 cent.; larg., 27 cent.

(Vente Tardieu.)

Van der Heyden & Van de Velde

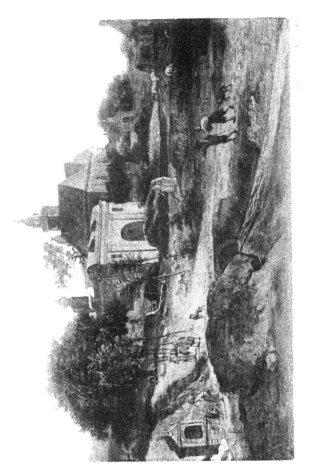

FICTOR

(Attribué à)

22 — *Vénus et l'Amour.*

La déesse est debout tenant un miour par la main.
Ce tableau provient de la vente Tardieu où il fut vendu sous le nom de
Jordiens.

ς ϑϑ

Bois. Haut., 24 cent.; larg., 18 cent.

HÉDA

(W. C.)

23 — *Une Table d'office.*

Un vidrecome, un goblet de vermeil et plusieurs plats contenant un pâté,
un citron, un verre brisé et des noisettes ; le tout posé sur une table en partie
couverte d'une serviette.
Très bon tableau signé et daté 1655.

i°, ϑ ϑϑ

Bois. Haut., 58 cent.; larg., 72 cent.

HERBSTOFFER

24 — *Moines réfugiés dans une crypte pendant le pillage de leur couvent.*

Signé et daté 1854.

Ɉ ς

Toile. Haut., 80 cent.; larg., 98 cent.

HEYDEN

(VAN DER)

25 — *L'Abbaye.*

Elle est placée au sommet d'un monticule entouré d'arbres.
Au premier plan, plusieurs personnages suivent un chemin sinueux; à
droite, une paysanne et son chien.
Signé à droite.
Ce précieux tableau est animé de jolies figures d'Adrien Van de Velde.
Il provient de la collection Martin Koster. (N° 137 du catalogue.)

ς, ϑϑϑ

Bois. Haut., 23 cent.; larg., 28 cent.

HOGUET

26 — Terrain accidenté.

Au centre, deux pêcheurs ; plus loin, une écluse.
Vers le fond, les maisons d'un village.

Toile. Haut., 20 cent.; larg., 30 cent.

HUYSUM
(VAN)

27 — Grappes de raisin blanc suspendues contre un mur.

Signé à droite et daté 1714.

Toile. Haut., 38 cent.; larg., 32 cent.

Vente Kahn.

ISABEY
(EUGÈNE)

28 — Port de mer.

Au centre, des bateaux de pêche sont amarrés dans un bassin. A gauche,
un quai bordé de maisons. A droite, des falaises.

Toile. Haut., 48 cent.; larg., 62 cent.

JACQUE
(CHARLES)
(DEUX PENDANTS)

29 — La Bergerie et la basse-cour.

Dans l'un, un troupeau de moutons dans une cour. Dans l'autre, un coq et
des poules sur un tas de fumier, auprès d'une maison rustique.
Charmants petits tableaux signés à gauche.

Bois. Haut., 11 cent.; larg., 9 cent.

Pynacker

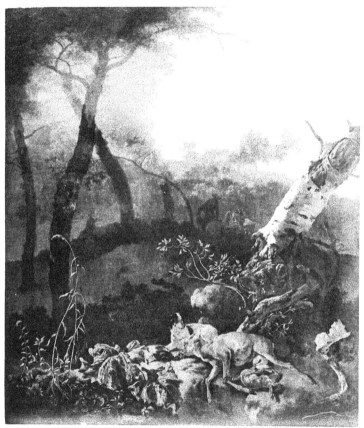

38

KREYDER

(DEUX PENDANTS)

30 — *Raisins blancs et noirs suspendus contre un mur.*

Signés.

Toiles. Haut., 43 cent.; larg., 42 cent.

850

LANCRET

(NICOLAS)

(DEUX PENDANTS)

31 — *Le Jeu de quilles.*

La Balançoire.

Dans l'un et l'autre, des jeunes gens, filles et garçons, en gracieux
costumes, jouent à l'ombre des grands arbres d'un parc.
Tableaux de forme ronde.

Toiles. Diam., 60 cent.

2,700

LANGEROCK

32 — *Maison d'un garde, près Courtrai.*

Signé à droite.

Toile. Haut., 32 cent.; larg., 45 cent.

35

LE POITEVIN

33 — *Bord de rivière avec pêcheurs retirant des nasses.*

Étude.

Toile. Haut., 31 cent.; larg., 24 cent.

65

LE POITEVIN

/ /

34 — *Bord de rivière avec villageois dans un bateau.*

> Étude.
>
> Toile. Haut., 18 cent.; larg., 24 cent.

MIEREVELT

(Attribué à)

5 0 2

35 — *Portrait d'homme.*

> Vu à mi-corps, la tête de trois quarts ; il porte un vêtement noir et une collerette rabattue, bordée de guipure.
>
> Bois. Haut., 70 cent.; larg., 50 cent.

MIERIS

(W.)

5 7 0

36 — *Diane et une nymphe.*

> La déesse tient son arc, un genou posé sur un tertre sur lequel une de ses suivantes est assise.
> Fin tableau peint sur cuivre.
> Cadre en bois sculpté.
>
> Haut., 17 cent.; larg. 21 cent.

> *(Collection Rhoné.)*

OSTADE

(ADRIEN VAN)

2, 5 0 0

37 — *Le Fumeur.*

> Coiffé d'un chapeau mou, il se trouve à une fenêtre, tenant une pipe et regardant vers la droite.
> Signé au centre.
>
> Bois. Haut., 26 cent.; larg., 20 cent.

Ph. Wouwerman

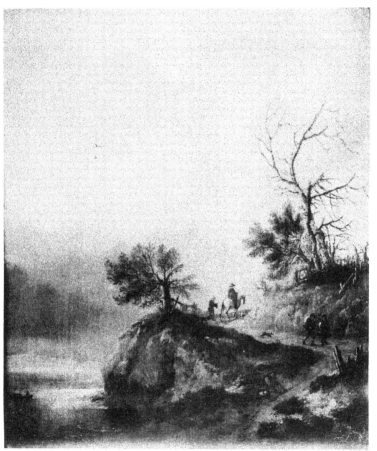

Phototypie Berthaud, Parls.

PYNACKER

38 — *Paysage accidenté.*

> Au premier plan, du gibier sous la garde d'un chien auprès de plantes à larges feuilles. A droite, un hêtre à demi renversé. Dans le fond, des coteaux boisés.
>
> Très beau tableau du maître, d'un ton lumineux et en parfait état de conservation.
>
> Signé à gauche.

P,000

J'tui

<div align="right">Toile. Haut., 78 cent.; larg., 70 cent.</div>

RUBENS

(École de)

39 — *Les Familles d'Autriche et d'Espagne unies sous les auspices du Saint-Sacrement.*

9 5

<div align="right">Cuivre. Haut., 47 cent.; larg., 35 cent.</div>

SAINT-ÈVRE

40 — *Sujet historique.*

> Signé et daté 1835.

50

<div align="right">Toile. Haut., 31 cent.; larg., 38 cent.</div>

SAINT-JEAN

41 — *Une Corbeille de framboises renversées auprès de deux prunes-violettes.*

100

> Signé à gauche.

<div align="right">Haut., 20 cent.; larg., 26 cent.</div>

<div align="center">(Vente Sedelmeyer.)</div>

SALLES

(J.)

42 — *Jeune fille endormie.*

Assise, en corsage décolleté, jupe à raies, elle tient un livre à la main.
Signé à droite.

Toile. Haut., 1 mètre; larg., 78 cent.

SCHELFHOUT

43 — *Vue de Hollande.*

Au centre, un moulin à vent entouré de maisons.

Bois. Haut., 34 cent.; larg., 42 cent.

SLINGELAND

(Attribué à)

44 — *La Femme au perroquet.*

Elle est vêtue d'une robe jaune et tient le perroquet et sa rige au bord d'une fenêtre ornée d'un bas-relief.

Bois. Haut., 36 cent.; larg., 27 cent.

SOOLMAKER

45 — *Paysage au soleil couchant.*

A gauche, de grands arbres dont le feuillage se détache sur un ciel nuageux. A droite, un cours d'eau au pied d'un rocher.
Un berger, suivi de son troupeau, passe sur un pont de bois.
Signé à droite.

Bois. Haut., 21 cent.; larg., 29 cent.

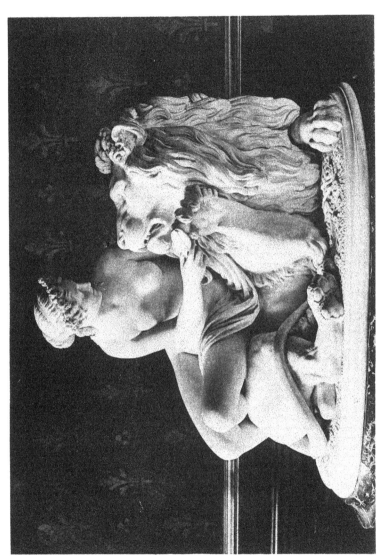

STAVEREN
(VAN)

46 — *Saint Jean écrivant l'Apocalypse.*

1,500

Le saint est assis auprès d'une table, écrivant sous l'inspiration d'un ange debout à sa droite.
Bon tableau, digne du pinceau de G. Dow.

Bois. Haut., 22 cent.; larg., 21 cent.

TÉNIERS
(DAVID)

47 — *Intérieur de cabaret.*

2,000

Dans une grande salle voûtée, des hommes furent et causent. A gauche, un groupe de quatre personnages jouent autour d'une table au-dessus de laquelle se trouve une fenêtre. Vers le fond, deux fumeurs se chauffent près d'une cheminée.
Fin et précieux tableau de l'artiste.
Signé du monogramme.

Bois. Haut., 23 cent.; larg., 19 cent.

VAN DE VELDE
(ADRIAN)

48 — *Animaux dans un pré.*

880

Trois vaches et deux moutons paissent au bord d'un cours d'eau. A gauche, un monticule boisé où se reposent les bergers.
Signé à gauche.

Toile. Haut., 50 cent.; larg., 45 cent.

(Bon tableau, provenant de la collection Piérard, de Valenciennes.)

VAN DE VELDE
(Attribué à W.)

49 — *Marine avec bateaux à voiles.*

60

Toile. Haut., 45 cent.; larg., 58 cent.

VERBOECKHOVEN

5. 100 50 — *Intérieur de bergerie.*

> Un bouc et une brebis se reposent au centre auprès d'une auge où picorent des poules.
>
> Signé et daté 1841.
>
> <div align="right">Bois. Haut., 46 cent.; larg., 59 cent.</div>

WOUVERMANS
(PHILIPPE)

5. 900 51 — *Le Chemin sinueux.*

> Plusieurs personnages et un cavalier monté sur un cheval blanc suivent une route qui escalade un talus planté de quelques arbres.
>
> A gauche, un cours d'eau. Ciel nuageux.
>
> Fin et précieux petit tableau de la plus belle qualité de l'artiste.
>
> Signé du monogramme.
>
> <div align="right">Bois. Haut., 25 cent.; larg., 21 cent.</div>

> *(Collection Montez, d'Utrecht.)*

WOUVERMANS
(Attribué à JAN)

1.850 52 — *Paysage accidenté.*

> Au centre, auprès d'une barrière, deux villageois et un cheval. A droite, un vieux chêne aux branches brisées. Vers le fond, dans un chemin creux, un chasseur suivi de ses chiens.
>
> Signé du monogramme : *J. W.* et daté.
>
> <div align="right">Bois. Haut., 25 cent.; larg., 34 cent.</div>

ZIEM

3.500 53 — *Marine.*

> Au centre, un bateau à voiles. Sur la gauche, une estacade où des pêcheurs se sont arrêtés.
>
> Signé à droite.
>
> <div align="right">Toile. Haut., 50 cent.; larg., 40 cent.</div>

OBJETS D'ART

SCULPTURES

54 — Groupe en marbre blanc, par *Guillaume Geef*, sculpteur belge : le
Lion amoureux; une jeune femme nue, étendue sur le dos de l'animal
couché, lui coupe les griffes. Il est signé : *G. Geef, statuaire du Roi,
Bruxelles, 1856*, et porte la mention : *Appartenant à M. le baron de
Brienen de Grotelindt*. Grand socle plaqué de marbre.

1.500

<div align="right">Hauteur du groupe, 78 cent.; larg., 1 mètre.</div>

55 — Buste en marbre blanc, grandeur nature, de Sophie Arnould,
d'après *Houdon*. Elle est représentée la tête tournée vers l'épaule
gauche, la poitrine à demi couverte d'une draperie et ornée d'une
guirlande de laurier.

150

56 — Buste en marbre blanc, grandeur nature, de Mme du Barry, d'après
Pajou, la tête tournée vers l'épaule gauche, les seins couverts d'une
draperie retenue par un ruban.

350

57 — Statuette en marbre blanc : *Bon petit Cœur*. Une fillette, debout,
jette à deux petits poussins des graines qu'elle retient dans les plis
de sa chemisette.

350

<div align="right">Haut., 1 m. 10 cent.</div>

58 — Trois statuettes en ivoire sculpté : le Printemps, l'Été, l'Automne,
sous les traits de nymphes debout en portant les attributs.

59 — Statuette en ivoire sculpté : la Diane, de Gabies, d'après l'antique.

FAIENCES, PORCELAINES

60 — Grand plat rond en ancienne faïence de Rouen, décor bleu rayonnant. Au centre, une rosace ; au marli, des rinceaux fleuris. Cadre en bois noir.

61 — Plat en ancienne faïence hispano-moresque, à décor à reflets métalliques cuivreux : palmettes. Cadre en bois.

62-63 — Deux plats ovales, à décor de reptiles, en terre émaillée dans le genre de B. Palissy, par *Avisseau*. Signés.

64 — Plat creux en ancienne porcelaine de Chine, famille verte, à décor de corbeilles de fleurs, au centre, entourées de réserves ornées de branches fleuries. Cadre en bois.

65 — Deux grands vases à panse cylindrique et col évasé, décor bleu de rosaces, pendentifs et ustensiles variés. Porcelaine de Chine.

66 — Deux jardinières à huit pans et bords festonnés, ornées de personnages, en porcelaine de Chine en partie décorée à froid. Socles chinois en bois peint, à décor de divinités et de dragons dans les nuages.

67 — Deux jardinières rondes, à décor de dragons et autres animaux, sur fond gris verdâtre, en porcelaine de Chine ; montures en bronze.

68 — Deux vases-rouleaux en porcelaine de Chine, à décor de réserves à ustensiles et paysages en émaux de la famille verte.

69 — Grande vasque en porcelaine de Chine, décor bleu de rinceaux fleuris. Socle en bois noir à quatre pieds-griffes.

70 — Vase en porcelaine du Japon, à décor bleu d'arbres fleuris et oiseaux, avec réserves laquées rouge et or, contenant également des volatiles et des arbustes ; socle en bois ajouré.

71 — Jardinière sur piédouche en céramique moderne, décorée de *2 7 0*
réserves à sujets allégoriques sur fond bleu-turquoise ; monture en
bronze.

ÉMAUX CLOISONNÉS

72 — Brûle-parfums avec couvercle en émail cloisonné de la Chine, à *1,3 0 0*
anses surélevées et pieds contournés, avec arêtes saillantes et bouton
de couvercle formé d'un chien de Fô, réservés en bronze doré ; décor
de rinceaux et grecques sur fond bleu.

<div align="right">Haut., 56 cent.</div>

73 — Deux brûle-parfums avec couvercles de forme ronde, en émail *4 7 0*
cloisonné de la Chine, à anses surélevées et sur trois pieds ; décor de
rinceaux fleuris sur fond bleu ; boutons de couvercles réservés en
bronze doré et ornés de dragons.

74 — Deux grandes vasques rondes en émail cloisonné de la Chine, à *1,0 0 0*
décor de poissons sur fond bleu à l'intérieur, de paysages et d'animaux
au pourtour. Pieds en bois noir.

BRONZES, OBJETS VARIÉS

75 — Deux petits bustes en bronze, à patine brune : prêtre et vestale, sur *1,3 0*
pieds en marbre rouge garni de bronze doré.

76-77 — Deux paires de grands vases en cuivre, à décor d'animaux, d'ara- *2 8 5*
besques, de feuillages et d'inscriptions ; la panse, ovoïde, repose sur
une base à pieds-griffes et est surmontée d'un col relié au corps du vase
par deux larges ailettes. Style oriental inspiré du vase de l'Alhambra.

78 — Deux groupes en cuivre : Les Chevaux, dits de Marly, de *Coustou*. *1,3 0*
Travail moderne.

79 — Deux aiguières en cuivre poli et bronze patiné, à décor d'enfants personnifiant les Arts libéraux et les Sciences.

80 — Grand plat en cuivre : Combat de chevaliers.

81 — Deux grands plats en cuivre, à décor de bustes.

82 — Deux plats en cuivre, décorés de bustes de style Renaissance : Henri IV et Marie de Médicis.

83 — Plat en cuivre, à décor de personnages.

84 — Plat en cuivre, à ombilic.

85 — Deux chenets, formés chacun d'un chien de Fô, en bronze du Japon, assis sur une base en cuivre poli de style gothique.

86 — Pare-étincelles en cuivre poli.

87 — Lustre en bronze, garni de nombreuses pendeloques-poires, guirlandes, pyramides de cristal.

88 — Deux supports en bronze japonais, à plateau et quadruple pied-tête d'éléphant ; décor de rochers, fleurs et oiseaux.

89 — Deux flacons orientaux, sur piédouche en fer partiellement doré, à décor de rinceaux et d'arabesques.

90 — Deux boucliers orientaux en fer gravé à décor d'arabesques.

91 — Trois casques japonais variés garnis de fer et de cuivre avec glands.

92 — Deux jardinières en laque rouge de Péking, à décor de paysages animés, sur socles en bois laqué orné de carrelages.

MEUBLES

93 — Deux meubles à hauteur d'appui en bois noir, garnis de frises, et sur pieds têtes d'éléphants de style chinois ; la porte de chacun d'eux est formée d'un panneau de laque du Japon à décor d'arbres et oiseaux sur fond noir. Tablette de marbre brèche d'Alep.

94 — Deux meubles-étagères en laque rouge de Péking à décor de feuillages et de carrelages ; intérieur laqué noir et or à paysages ; ils contiennent plusieurs casiers dont quelques-uns sont fermés par des portes pleines ou à claire-voie.

95 — Meuble-vitrine en bois noir, incrusté d'ivoire gravé à décor de rinceaux, grotesques et entrelacs avec colonnettes d'angles et fronton à galerie. Travail italien.

96 — Bureau en bois, incrusté d'ivoire gravé, à décor de rinceaux, de paysages animés et de personnages debout. Travail italien.

97 — Torchère en bois noir sculpté, formée de volutes et de feuillages.

98 — Fût de colonne cannelée en bois noir.

99 — Deux fûts de colonnes cannelées en bois noir.

100 — Fût de colonne cannelée en bois peint noir et doré.

101 — Socle bas cannelé en bois noir.

102 — Deux fûts de colonnes cannelées en acajou et cuivre.

CPSIA information can be obtained
at www.ICGtesting.com
Printed in the USA
BVHW041344070119
537204BV00013B/521/P

9 780365 564997